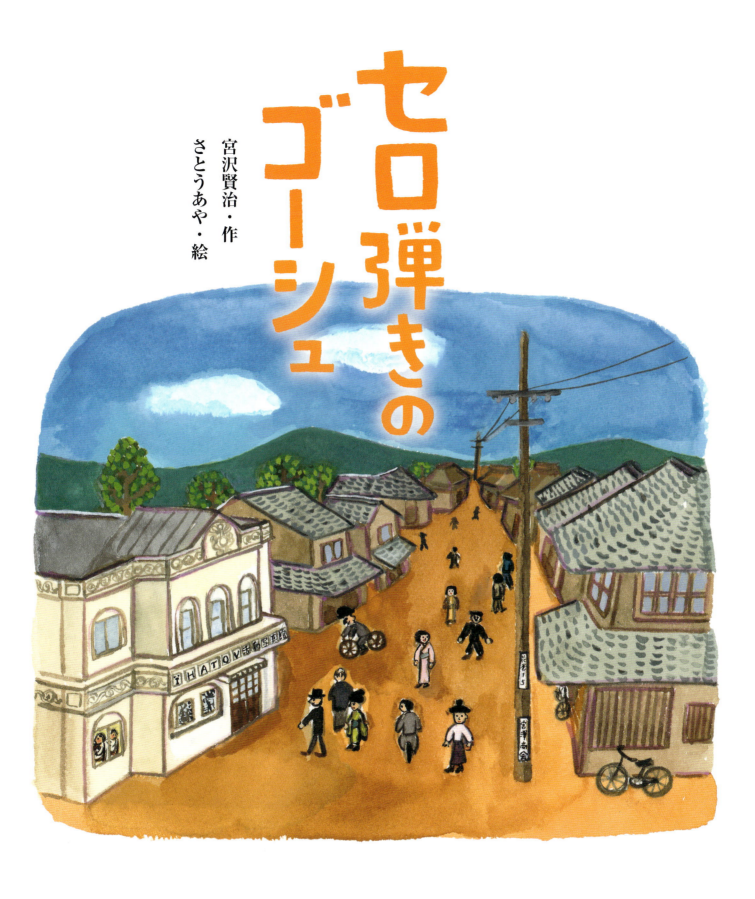

ゴーシュは町の活動写真館でセロを弾く係りでした。けれどもあんまり上手でないという評判でした。上手でないどころではなく実は仲間の楽手のなかではいちばん下手でしたから、いつでも楽長にいじめられるのでした。

ひるすぎみんなは楽屋に円くならんで今度の町の音楽会へ出す第六交響曲の練習をしていました。

トランペットは一生けん命歌っています。

ヴァイオリンも二いろ風のように鳴っています。

クラリネットもボーボーとそれに手伝っています。

ゴーシュも口をりんと結んで眼を皿のようにして楽譜を見つめながらもう一心に弾いています。楽長がどなりにわかにぱたっと楽長が両手を鳴らしました。

「セロがおくれた。トォテテテテイ、ここからやり直し。はいっ。」

みんなは今の所の少し前の所からやり直しました。ゴーシュは顔をまっ赤にして額に汗を出しながらやっといま云われたところを通りました。ほっと安心しながら、つづいて弾いていますと楽長がまた手をぱっと拍ちました。

「セロっ。糸が合わない。困るなあ。ぼくはきみにドレミファを教えてまでいるひまはないんだがなあ。」

みんなは気の毒そうにしてわざとじぶんの譜をのぞき込んだりじぶんの楽器をはじいて見たりしています。ゴーシュはあわてて糸を直しました。これはじつはゴーシュも悪いのですがセロもずいぶん悪いのでした。

「今の前の小節から。はいっ。」

みんなはまたはじめました。ゴーシュも口をまげて一生けん命です。そしてこんどはかなり進みました。またかとゴーシュはどきっとしましたが楽長がおどすような形をしてまたぱたっと手を拍ちました。またかとゴーシュはどきっとしましたがありがたいことにはこんどは別の人でした。ゴーシュはそこでさっきじぶんのときみんながしたようにわざとじぶんの譜へ眼を近づけて何か考えるふりをしていました。

「ではすぐ今の次。はいっ。」

そらと思って弾き出したかと思うといきなり楽長が足をどんと踏んでどなり出しました。

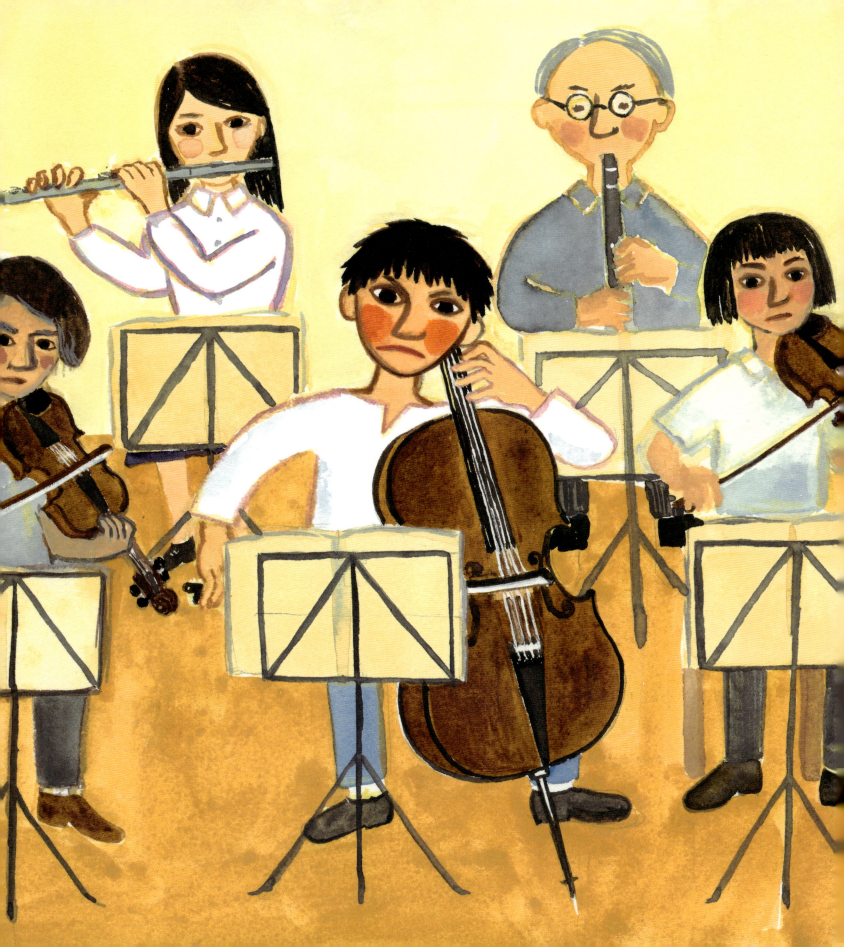

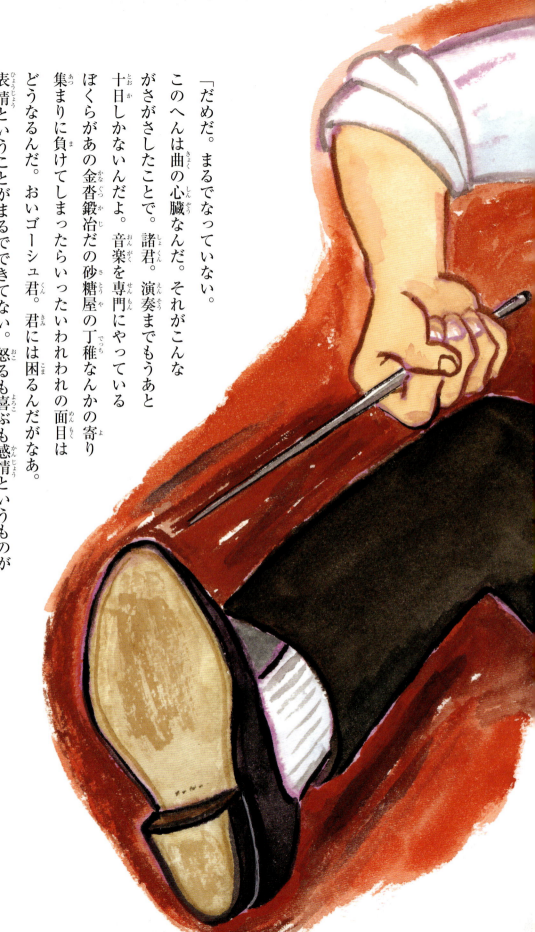

「だめだ。まるでなっていない。このへんは曲の心臓なんだ。それがこんながさがさしたことで。諸君。演奏までもうあと十日しかないんだよ。音楽を専門にやっているぼくらがあの金沓鍛冶だの砂糖屋の丁稚なんかの寄り集まりに負けてしまったらいったいわれわれの面目はどうなるんだ。おいゴーシュ君。君には困るんだがなあ。表情ということがまるでできてない。怒るも喜ぶも感情というものがさっぱり出ないんだ。それにどうしてもぴたっと外の楽器と合わないもなあ。いつでもきみだけとけた靴のひもを引きずってみんなのあとをついてあるくようなんだ、困るよ、しっかりしてくれないとねえ。光輝あるわが金星音楽団がきみ一人のために悪評をとるようなことでは、みんなへもまったく気の毒だからな。では今日は練習はここまで、休んで六時にはかっきりボックスへ入ってくれ給え。」

みんなはおじぎをして、それからたばこをくわえてマッチをすったりどこかへ出て行ったりしました。ゴーシュはその粗末な箱みたいなセロをかかえて壁の方へ向いて口をまげてぼろぼろ泪をこぼしましたが、気をとり直してじぶんだけたったひとりいまやったところをはじめからしずかにもいちど弾きはじめました。

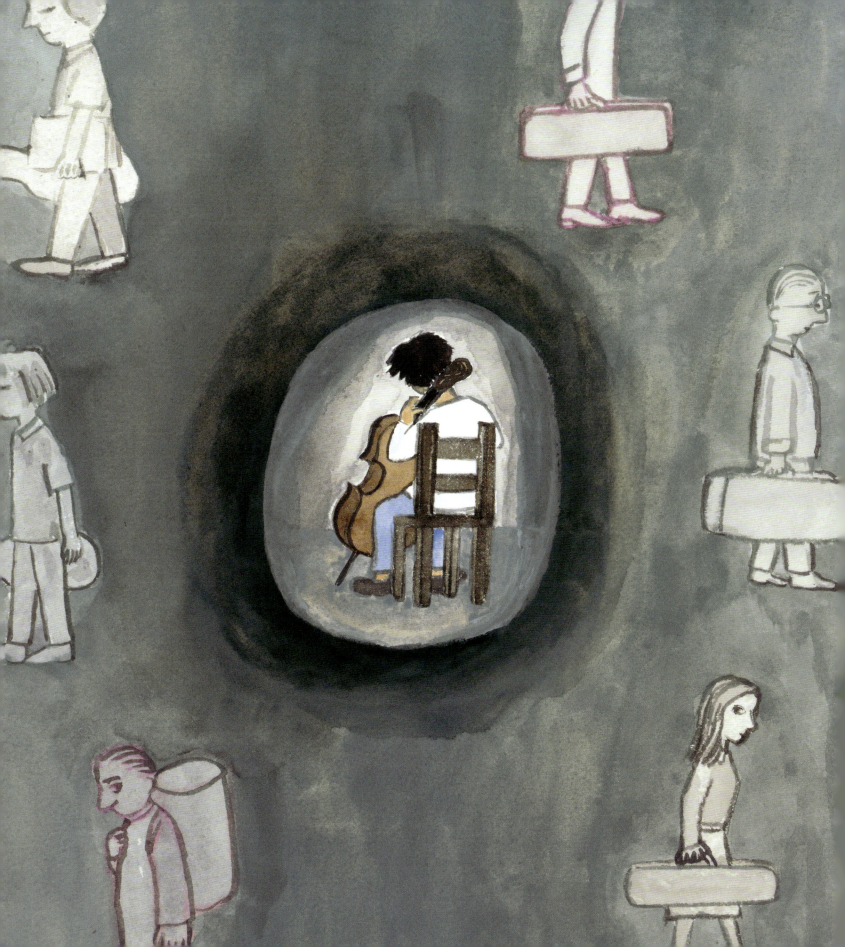

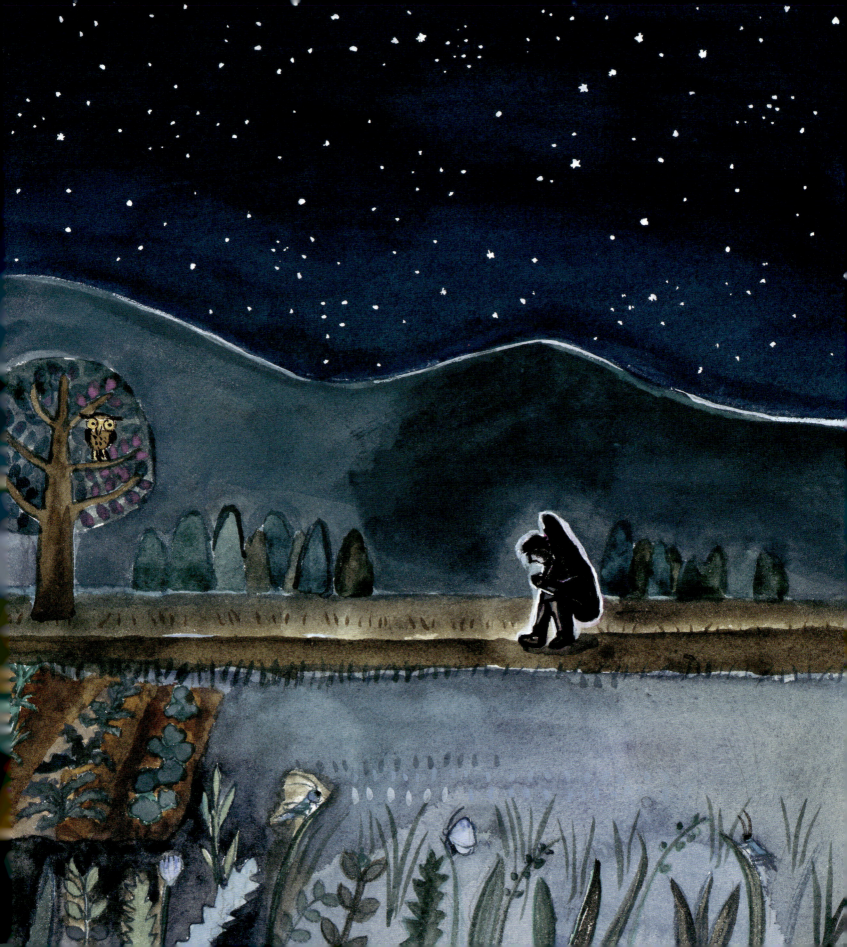

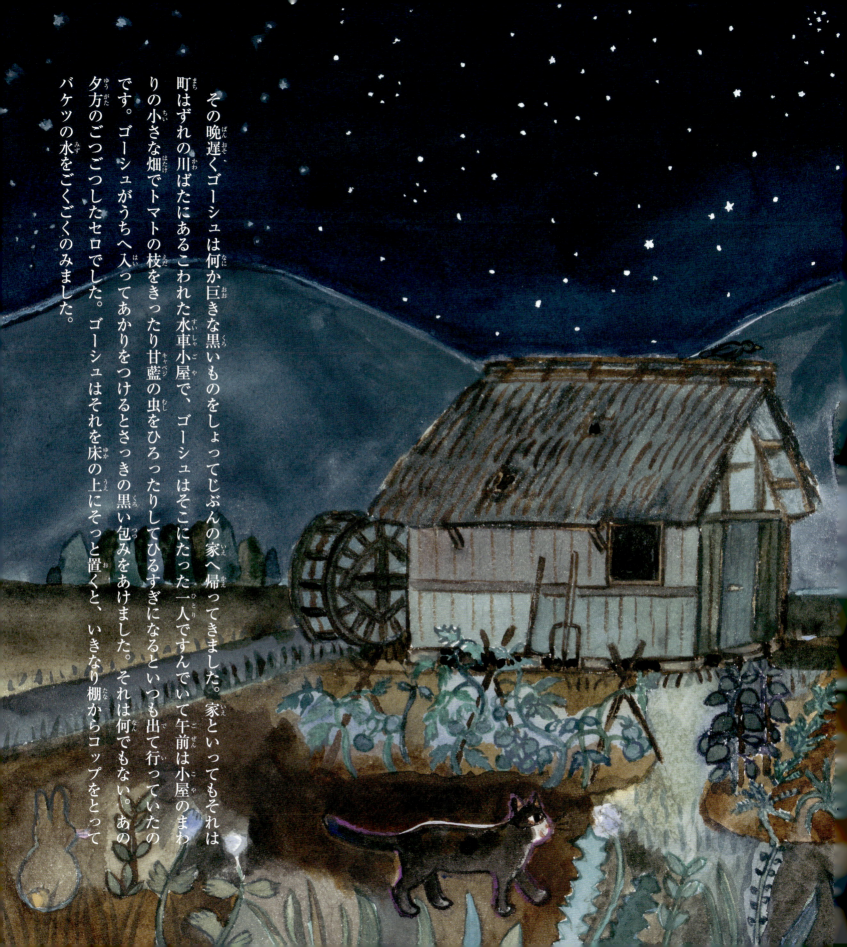

その晩遅くゴーシュは何か巨きな黒いものをしょってじぶんの家へ帰ってきました。家といってもそれは町はずれの川ばたにあるこわれた水車小屋で、ゴーシュはそこにたった一人ですんでいて午前は小屋のまわりの小さな畑でトマトの枝をきったり甘藍の虫をひろったりしてひるすぎになるといつも出て行っていたのです。ゴーシュがうちへ入ってあかりをつけるとさっきの黒い包みをあけました。それは何でもない。あの夕方のごつごつしたセロでした。ゴーシュはそれを床の上にそっと置くと、いきなり棚からコップをとってバケツの水をごくごくのみました。

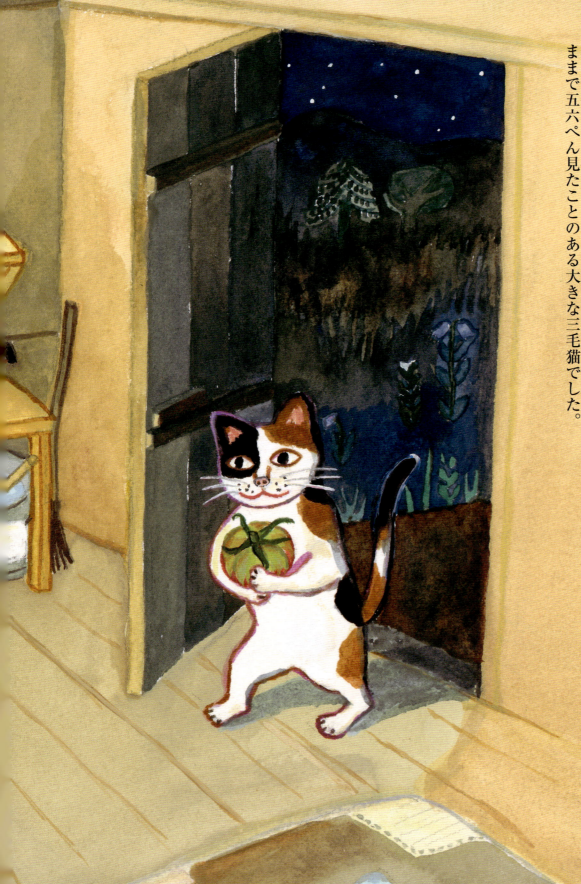

それから頭を一つふって椅子へかけるとまるで虎みたいな勢でひるの譜を弾きはじめました。譜をめくりながら弾いては考え考えては弾き一生けん命しまいまで行くとまたはじめからなんべんもなんべんもごうごう弾きつづけました。

夜中もとうにすぎてしまいはもうじぶんが弾いているのかもわからないようになって顔もまっ赤になり眼もまるで血走ってとても物凄い顔つきになりいまにも倒れるかと思うように見えました。

そのとき誰かうしろの扉をとんとんと叩くものがありました。

「ホーシュ君か。」ゴーシュはねぼけたように叫びました。ところがすうと扉を押してはいって来たのはいままで五六ぺん見たことのある大きな三毛猫でした。

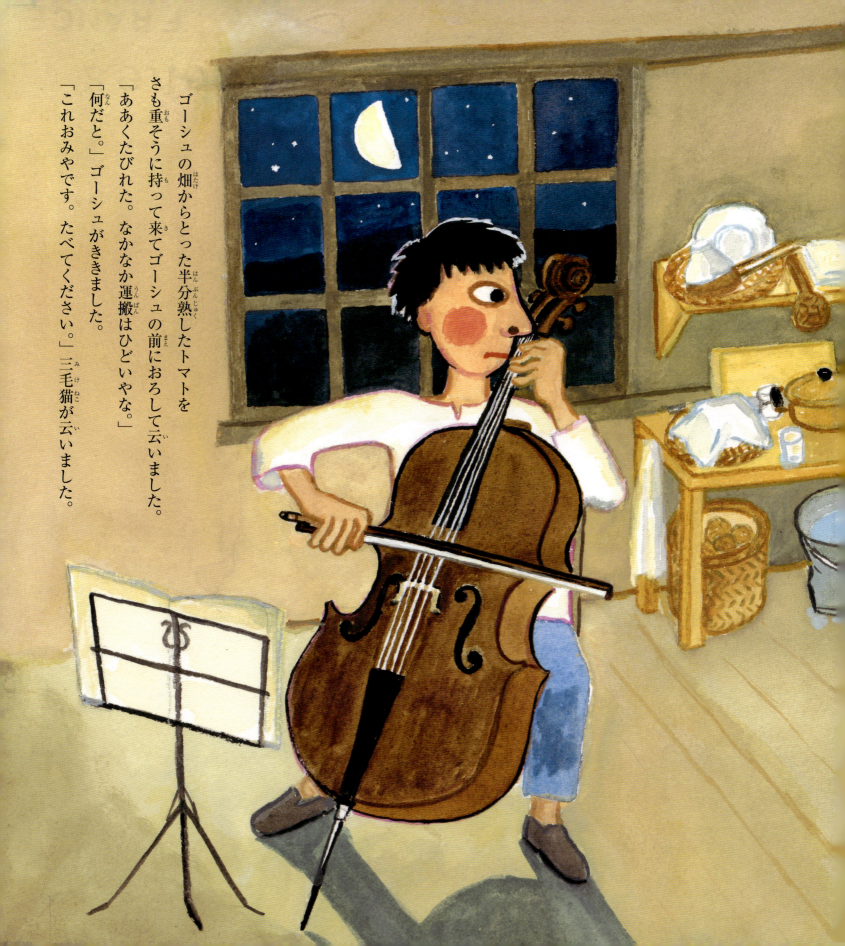

ゴーシュの畑からとった半分熟したトマトをさも重そうに持って来てゴーシュの前におろして云いました。
「ああくたびれた。なかなか運搬はひどいやな。」
「何だと。」ゴーシュがききました。
「これおみやです。たべてください。」三毛猫が云いました。

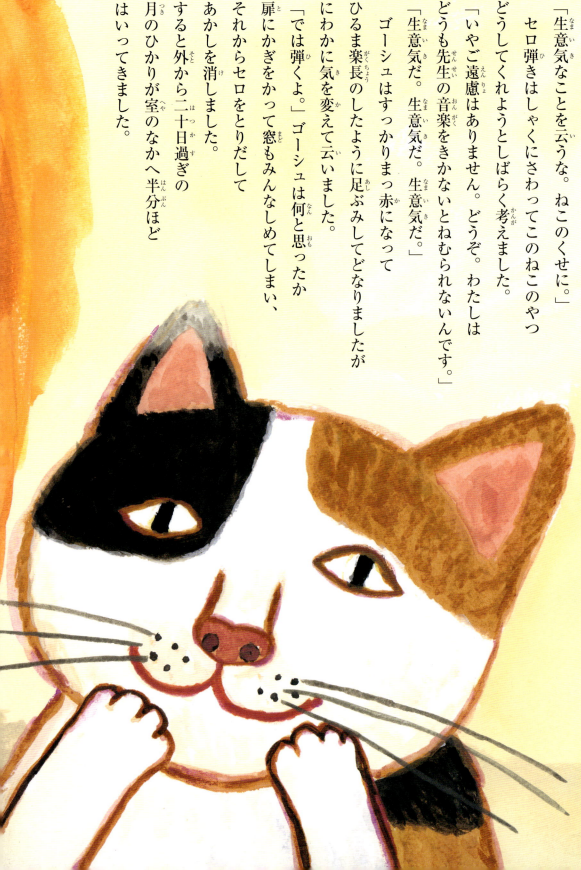

ゴーシュはひるからのむしゃくしゃを一ぺんにどなりつけました。
「誰がきさまにトマトなど持ってこいと云った。第一おれがきさまらのもってきたものなど食うか。それからそのトマトだっておれの畑のやつだ。何だ。赤くもならないやつをむしって。いままでもトマトの茎をかじったりけちらしたりしたのはおまえだろう。行ってしまえ。ねこめ。」
すると猫は肩をまるくして眼をすぼめてはいましたが口のあたりでにやにやわらって云いました。
「先生、そうお怒りになっちゃ、おからだにさわります。それよりシューマンのトロメライをひいてごらんなさい。きいてあげますから。」
「生意気なことを云うな。ねこのくせに。」
セロ弾きはしゃくにさわってこのねこのやつどうしてくれようとしばらく考えました。
「いやご遠慮はありません。どうぞ。わたしはどうも先生の音楽をきかないとねむられないんです。」
「生意気だ。生意気だ。生意気だ。」
ゴーシュはすっかりまっ赤になってひるま楽長のしたように足ぶみしてどなりましたがにわかに気を変えて云いました。
「では弾くよ。」ゴーシュは何と思ったか扉にかぎをかって窓もみんなしめてしまい、それからセロをとりだしてあかしを消しました。
すると外から二十日過ぎの月のひかりが室のなかへ半分ほどはいってきました。

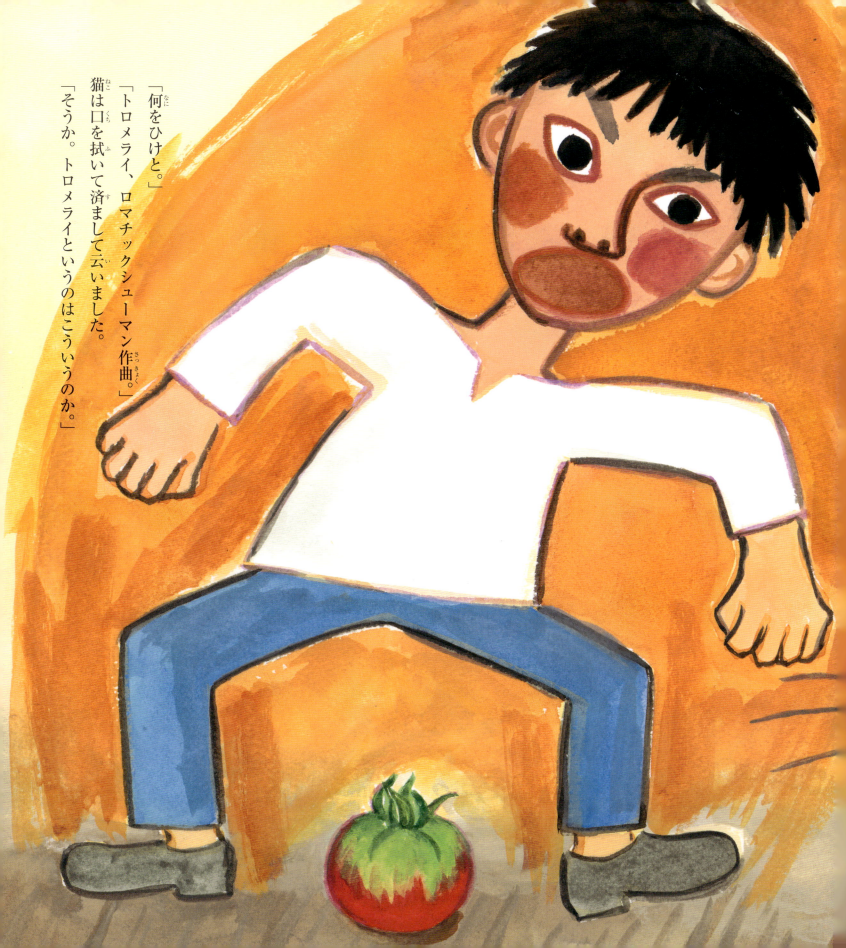

「何をひけと。」
「トロメライ、ロマチックシューマン作曲。」
猫は口を拭いて済まして云いました。
「そうか。トロメライというのはこういうのか。」

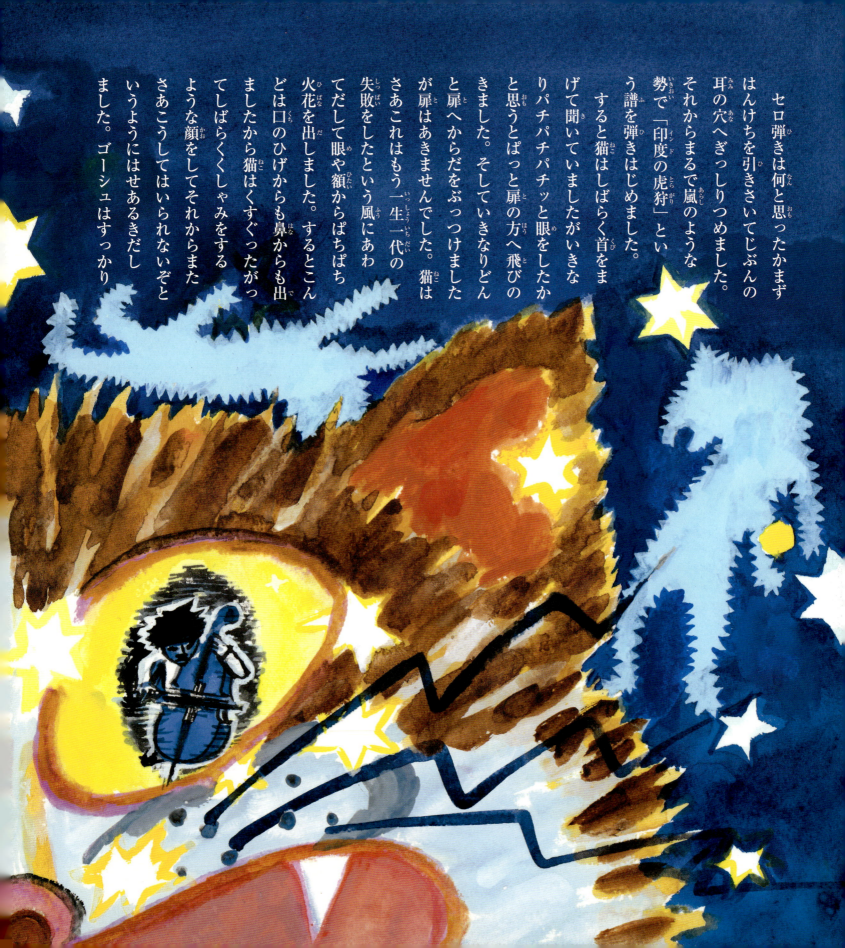

セロ弾きは何と思ったかまずはんけちを引きさいてじぶんの耳の穴へぎっしりつめました。それからまるで嵐のような勢で「印度の虎狩」という譜を弾きはじめました。すると猫はしばらく首をまげて聞いていましたがいきなりパチパチパチッと眼をしたかと思うとぱっと扉の方へ飛びのきました。そしていきなりどんと扉へからだをぶっつけましたが扉はあきませんでした。猫はさあこれはもう一生一代の失敗をしたという風にあわてだして眼や額からぱちぱち火花を出しました。するとこんどは口のひげからも鼻からも出ましたから猫はくすぐったがってしばらくしゃみをするような顔をしてそれからまたさあこうしてはいられないぞというようにはせあるきだしました。ゴーシュはすっかり

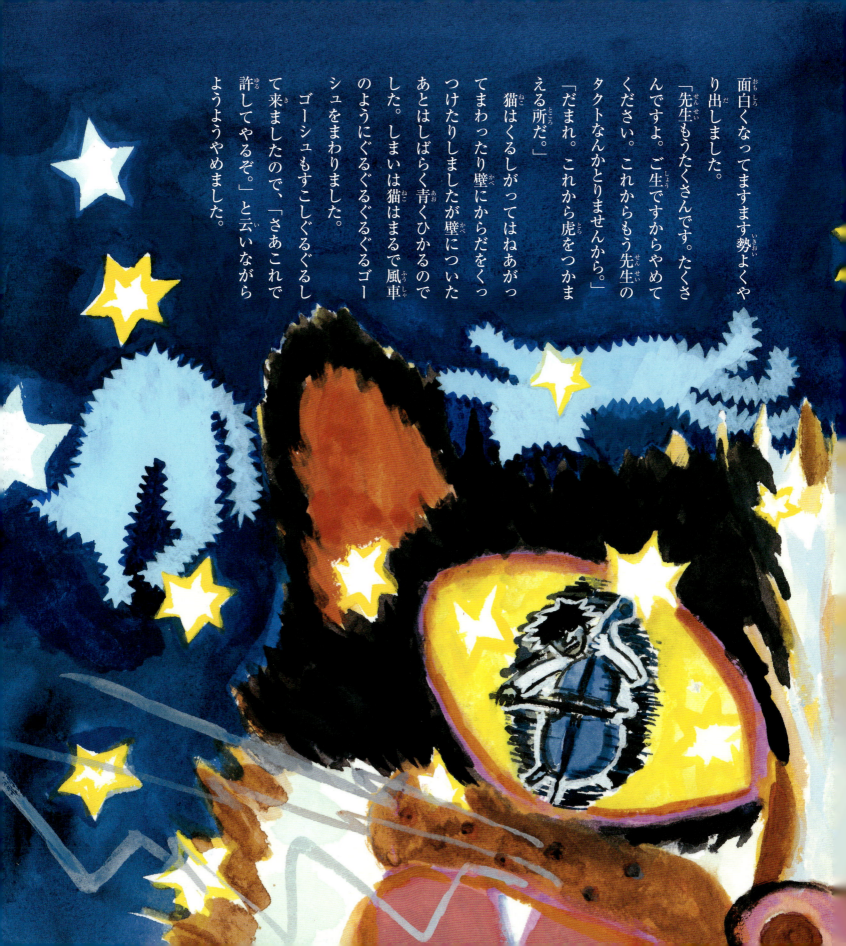

面白くなってますます勢よくやり出しました。
「先生もうたくさんです。たくさんですよ。ご生ですからやめてください。これからもう先生のタクトなんかとりませんから。」
「だまれ。これから虎をつかまえる所だ。」
猫はくるしがってはねあがってまわったり壁にからだをくっつけたりしましたが壁についたあとはしばらく青くひかるのでした。しまいは猫はまるで風車のようにぐるぐるぐるぐるゴーシュをまわりました。ゴーシュもすこしぐるぐるして来ましたので、「さあこれで許してやるぞ。」と云いながらようようやめました。

すると猫もけろりとして
「先生、こんやの演奏はどうかしてますね。」と云いました。
セロ弾きはまたぐっとしゃくにさわりましたが何気ない風で巻たばこを一本だして口にくわえそれからマッチを一本とって
「どうだい。工合をわるくしないかい。舌を出してごらん。」
猫はばかにしたように尖った長い舌をベロリと出しました。
「ははあ、すこし荒れたね。」セロ弾きは云いながらいきなりマッチを舌でシュッとすってじぶんのたばこへつけました。さあ猫は愕いたの何の舌を風車のようにふりまわしながら入口の扉へ行って頭でどんとぶっつかってはよろよろとしてまた戻って来てどんとぶっつかってはよろよろにげみちをこさえようとしました。ゴーシュはしばらく面白そうに見ていましたが
「出してやるよ。もう来るなよ。ばか。」
セロ弾きは扉をあけて猫が風のように萱のなかを走って行くのを見てちょっとわらいました。それから、やっとせいせいしたというようにぐっすりねむりました。

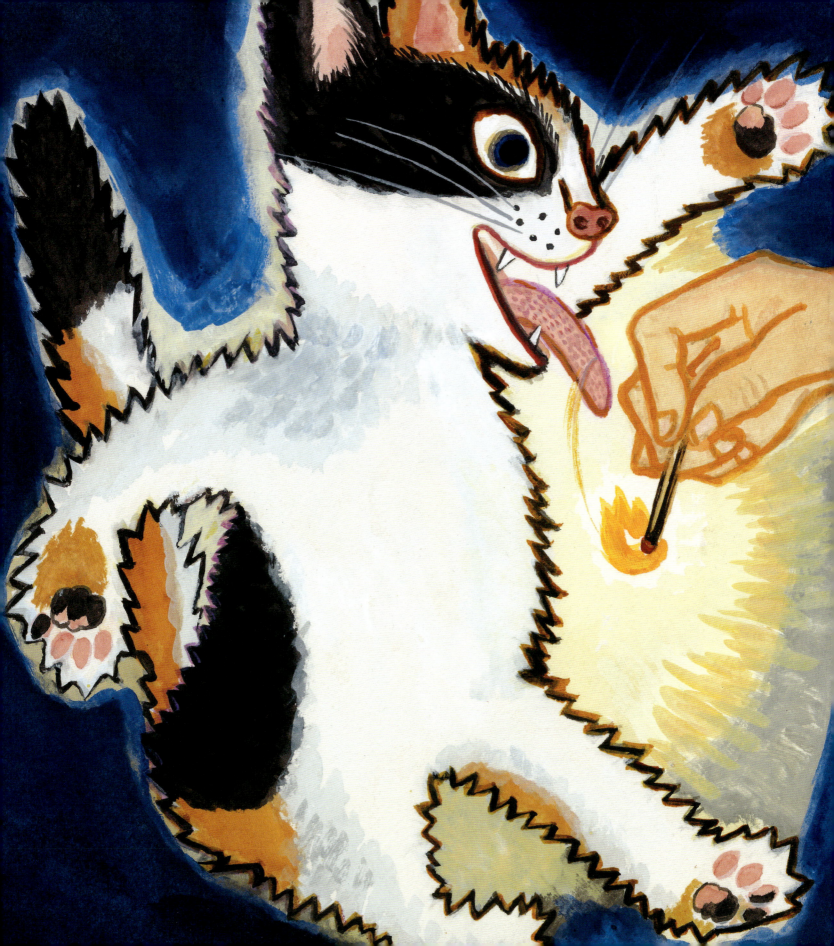

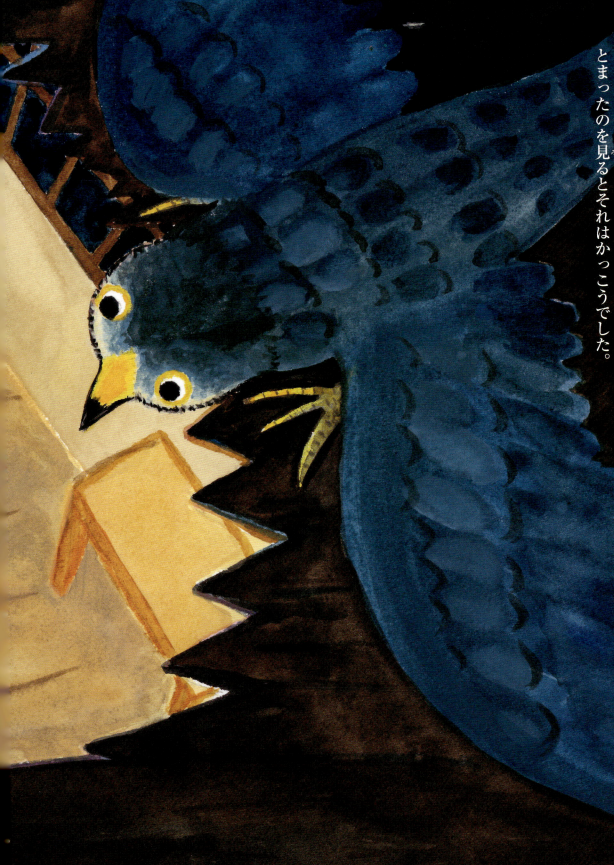

次の晩もゴーシュがまた黒いセロの包みをかついで帰ってきました。そして水をごくごくのむとそっくりゆうべのとおりぐんぐんセロを弾きはじめました。十二時は間もなく過ぎ一時もすぎ二時もすぎてもゴーシュはまだやめませんでした。それからもう何時だかもわからず弾いているかもわからずごうごうやっていますと誰か屋根裏をこっことっ叩くものがあります。
「猫、まだこりないのか。」
ゴーシュが叫びますといきなり天井の穴からぼろんと音がして一疋の灰いろの鳥が降りて来ました。床へとまったのを見るとそれはかっこうでした。

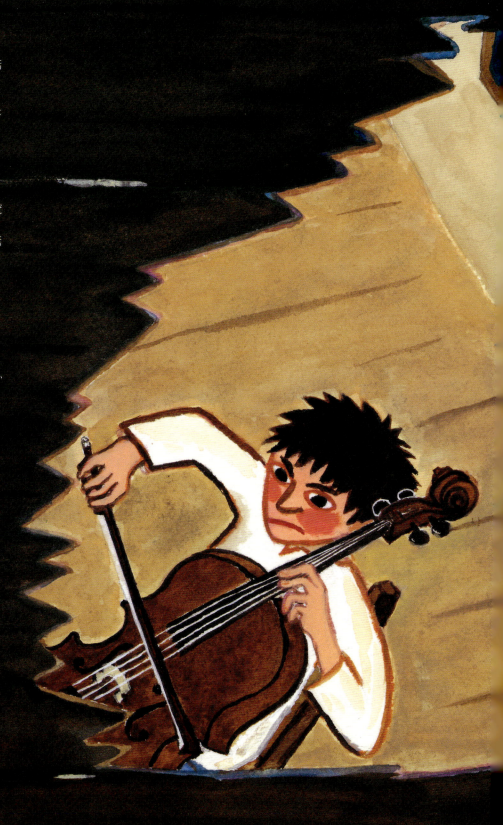

「鳥まで来るなんて。何の用だ。」ゴーシュが云いました。
「音楽を教わりたいのです。」
かっこう鳥はすまして云いました。
ゴーシュは笑って
「音楽だと。おまえの歌は、かっこう、かっこうというだけじゃあないか。」
するとかっこうが大へんまじめに
「ええそれなんです。けれどもむずかしいですからねえ。」と云いました。
「むずかしいもんか。おまえたちのはたくさん啼くのがひどいだけで、なきようは何でもないじゃないか。」
「ところがそれがひどいんです。たとえばかっこうとこうなくのとかっこうとこうなくのとでは聞いていてもよほどちがうでしょう。」

「ちがわないね。」
「ではあなたにはわからないんです。わたしらのなかまならかっこうと一万云えば一万みんなちがうんです。」
「勝手だよ。そんなにわかってるなら何もおれの処へ来なくてもいいではないか。」
「ところが私はドレミファを正確にやりたいんです。」
「ドレミファもくそもあるか。」
「ええ、外国へ行く前にぜひ一度いるんです。」
「外国もくそもあるか。」
「先生どうかドレミファを教えてください。わたしはついてうたいますから。」
「うるさいなあ。そら三べんだけ弾いてやるからすんだらさっさと帰るんだぞ。」
 ゴーシュはセロを取り上げてボロンボロンと糸を合わせてドレミファソラシドとひきました。するとかっこうはあわてて羽をばたばたしました。
「ちがいます、ちがいます。そんなんでないんです。」
「うるさいなあ。ではおまえやってごらん。」
「こうですよ。」かっこうはからだをまえに曲げてしばらく構えてから
「かっこう」と一つなきました。
「何だい。それがドレミファかい。おまえたちには、それではドレミファも第六交響楽も同じなんだな。」

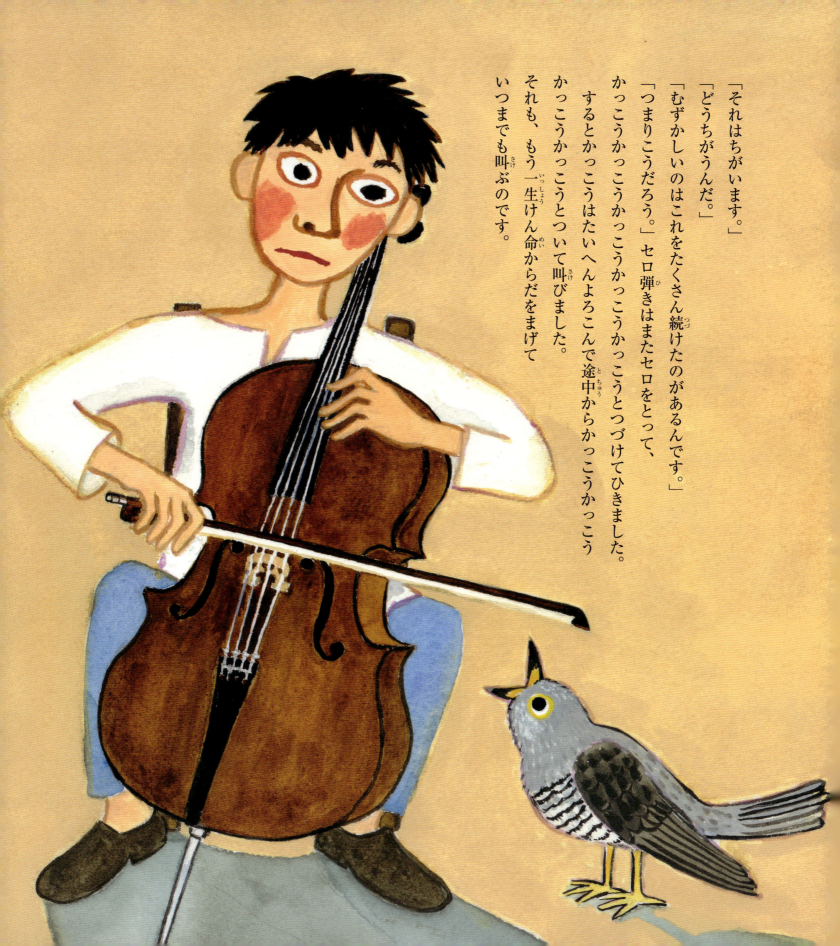

「それはちがいます。」
「どうちがうんだ。」
「むずかしいのはこれをたくさん続けたのがあるんです。」
「つまりこうだろう。」セロ弾きはまたセロをとって、かっこうかっこうかっこうかっこうかっこうかっこうとつづけてひきました。
するとかっこうはたいへんよろこんで途中からかっこうかっこうかっこうかっこうとついて叫びました。
それも、もう一生けん命からだをまげていつまでも叫ぶのです。

ゴーシュはとうとう手が痛くなって「こら、いいかげんにしないか。」と云いながらやめました。するとかっこうは残念そうに眼をつりあげてまだしばらくないていましたがやっと「……かくこうかっかっかっかっか」と云ってやめました。

ゴーシュがすっかりおこってしまって、「こらとり、もう用が済んだらかえれ。」と云いました。

「どうかもういっぺん弾いておくれ。あなたのはいいようだけれどもすこしちがうんです。」

「何だと、おれがきさまに教わってるんではないんだぞ。帰らんか。」

「どうかたったもう一ぺんおねがいです。どうか。」かっこうは頭を何べんもこんこん下げました。

「ではこれっきりだよ。」

ゴーシュは弓をかまえました。かっこうは「くっ」とひとつ息をして「ではなるべく永くおねがいいたします。」といってまた一つおじぎをしました。

「いやになっちまうなあ。」ゴーシュはにが笑いしながら弾きはじめました。するとかっこうはまたまるで本気になって「かっこうかっこうかっこう」とからだをまげてじつに一生けん命叫びました。ゴーシュははじめはむしゃくしゃしていましたがいつまでもつづけて弾いているうちに何だかこれは鳥の方がほんとうのドレミファにはまっているかなという気がするのでした。「えいこんなばかなことしていたらおれは鳥になってしまうんじゃないか。」とゴーシュはいきなりぴたりとセロをやめました。

するとかっこうはどしんと頭を叩かれたようにふらふらっとしてそれからまたさっきのように「かっこうかっこうかっこうかっこうかっこうかっこうかっ」と云ってやめました。それから恨めしそうにゴーシュを見て「なぜやめたんですか。ぼくらならどんな意気地ないやつでものどから血が出るまでは叫ぶんですよ。」と云いました。

「何を生意気な。こんなばかなまねをいつまでしていられるか。もう出て行け。見ろ。夜があけるんじゃないか。」ゴーシュは窓を指さしました。

東のそらがぼうっと銀いろになってそこをまっ黒な雲が北の方へどんどん走っています。

「ではお日さまの出るまでどうぞ。もう一ぺん。ちょっとですから。」かっこうはまた頭を下げました。

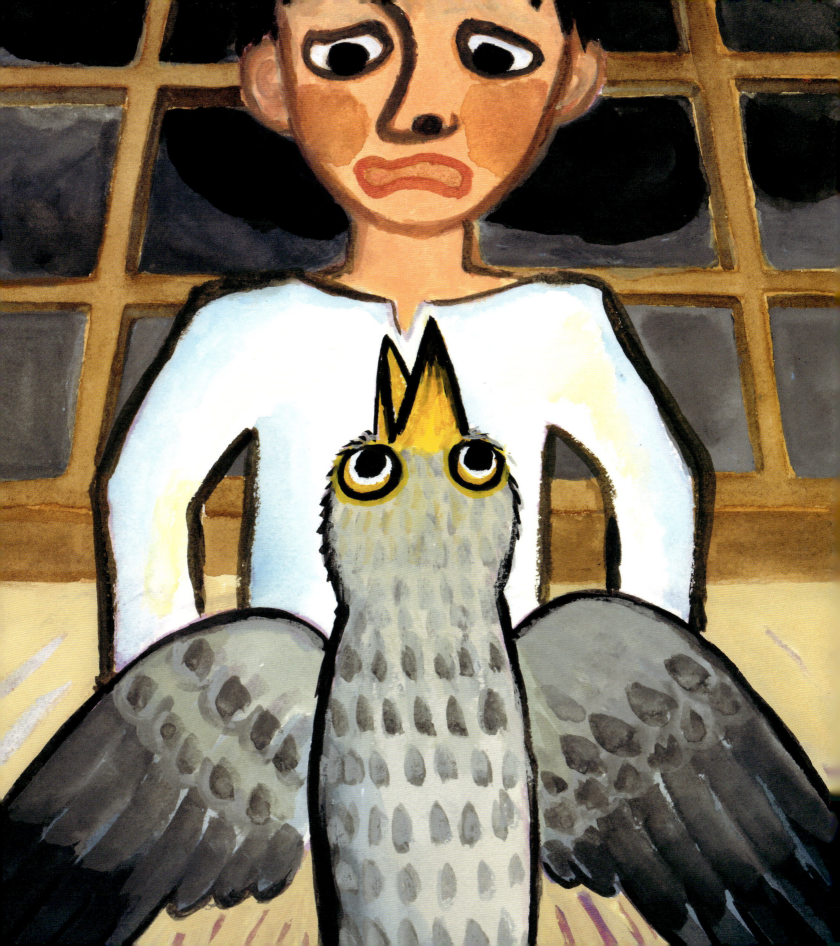

「黙れっ。いい気になって。このばか鳥め。出て行かんとむしって朝飯に食ってしまうぞ。」ゴーシュはどんと床をふみました。

するとかっこうはにわかにびっくりしたようにいきなり窓をめがけて飛び立ちました。そして硝子にはげしく頭をぶっつけてばたっと下へ落ちました。「何だ、硝子へばかだなあ。」ゴーシュはあわてて立って窓をあけようとしましたが、元来この窓はそんなにいつでもするする開く窓ではありませんでした。ゴーシュが窓のわくをしきりにがたがたしているうちにまたかっこうがばっとぶっつかって下へ落ちました。見ると嘴のつけねからすこし血が出ています。

「いまあけてやるから待っていろったら。」ゴーシュがやっと二寸ばかり窓をあけたとき、かっこうは起きあがって何が何でもこんどこそというようにじっと窓の向こうのそらをみつめて、あらん限りの力をこめた風でぱっと飛びたちました。もちろんこんどは前よりひどく硝子につきあたってかっこうは下へ落ちたまましばらく身動きもしませんでした。つかまえてドアから飛ばしてやろうとゴーシュが手を出したらいきなりかっこうは眼をひらいて飛びのきました。そしてまたガラスへ飛びつきそうにするのです。ゴーシュは思わず足を上げて窓をばっとけりました。ガラスは二三枚物すごい音して砕け窓はわくのまま外へ落ちました。そのがらんとなった窓のあとをかっこうが矢のように外へ飛びだしました。そしてもうどこまでもどこまでもまっすぐに飛んで行ってとうとう見えなくなってしまいました。ゴーシュはしばらく呆れたように外を見ていましたが、そのまま倒れるように室のすみへころがって睡ってしまいました。

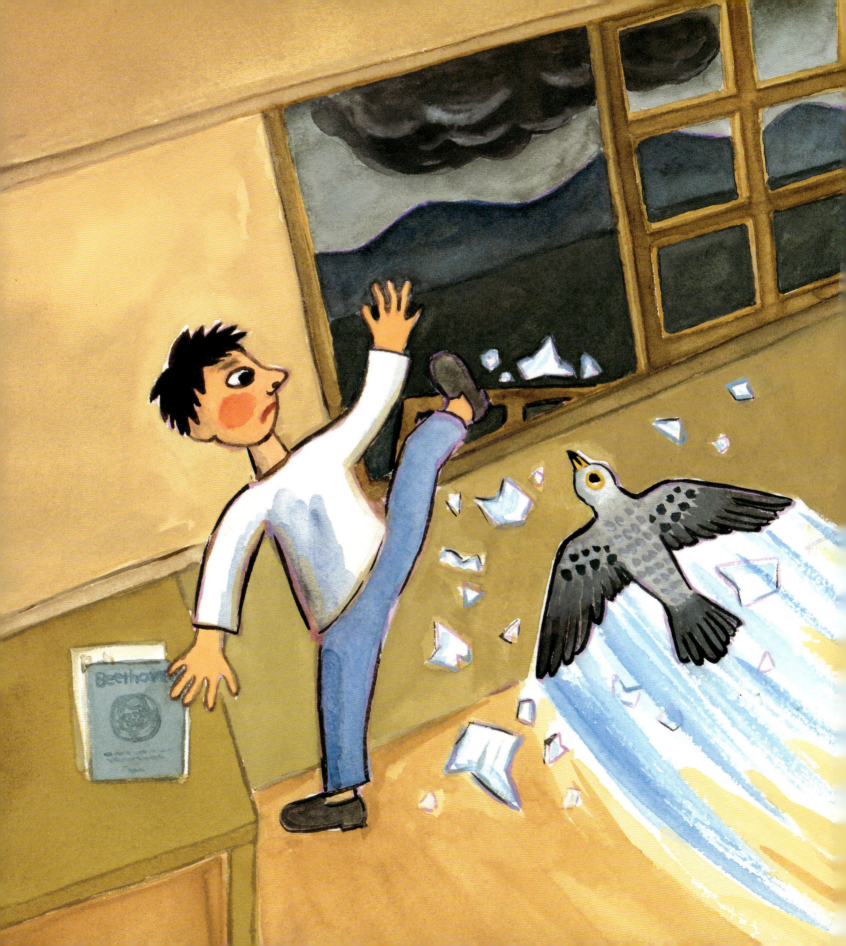

次の晩もゴーシュは夜中すぎまでセロを弾いてつかれて水を一杯のんで、また扉をこつこつと叩くものがあります。

今夜は何が来てもゆうべのかっこうのようにはじめからおどかして追い払ってやろうともったまま待ち構えて居りますと、扉がすこしあいて一疋の狸の子がはいってきました。ゴーシュはそこでその扉をもう少し広くひらいて置いてどんと足をふんで、

「こら、狸、おまえは狸汁ということを知っているかっ。」とどなりました。すると狸の子はぼんやりした顔をしてきちんと床へ座ったままどうもわからないというように首をまげて考えていましたが、しばらくたって「狸汁ってぼく知らない。」と云いました。ゴーシュはその顔を見て思わず吹き出そうとしましたが、まだ無理に恐い顔をして、「では教えてやろう。狸汁というのはな。おまえのような狸をな、キャベジや塩とまぜてくたくたと煮ておれさまの食うようにしたものだ。」と云いました。すると狸の子はまたふしぎそうに

「だってぼくのお父さんがね、ゴーシュさんはとてもいい人でこわくないから行って習えと云ったよ。」と云いました。そこでゴーシュもとうとう笑い出してしまいました。「何を習えと云ったんだ。おれはいそがしいんじゃないか。それに睡いんだよ。」狸の子は俄に勢がついたように一足前へ出ました。「ぼくは小太鼓の係りでねえ。セロへ合わせてもらって来いと云われたんだ。」「どこにも小太鼓がないじゃないか。」「そら、これ。」狸の子はせなかから棒きれを二本出しました。「それでどうするんだ。」「ではね、『愉快な馬車屋』を弾いてください。」「何だ愉快な馬車屋ってジャズか。」「ああこの譜だよ。」狸の子はせなかからまた一枚の譜をとり出しました。「ふう、変な曲だなあ。」ゴーシュは手にとってわらい出しました。「よし、さあ弾くぞ。おまえは小太鼓を叩くのか。」ゴーシュは狸の子がどうするのかと思ってちらちらそっちを見ながら弾きはじめました。

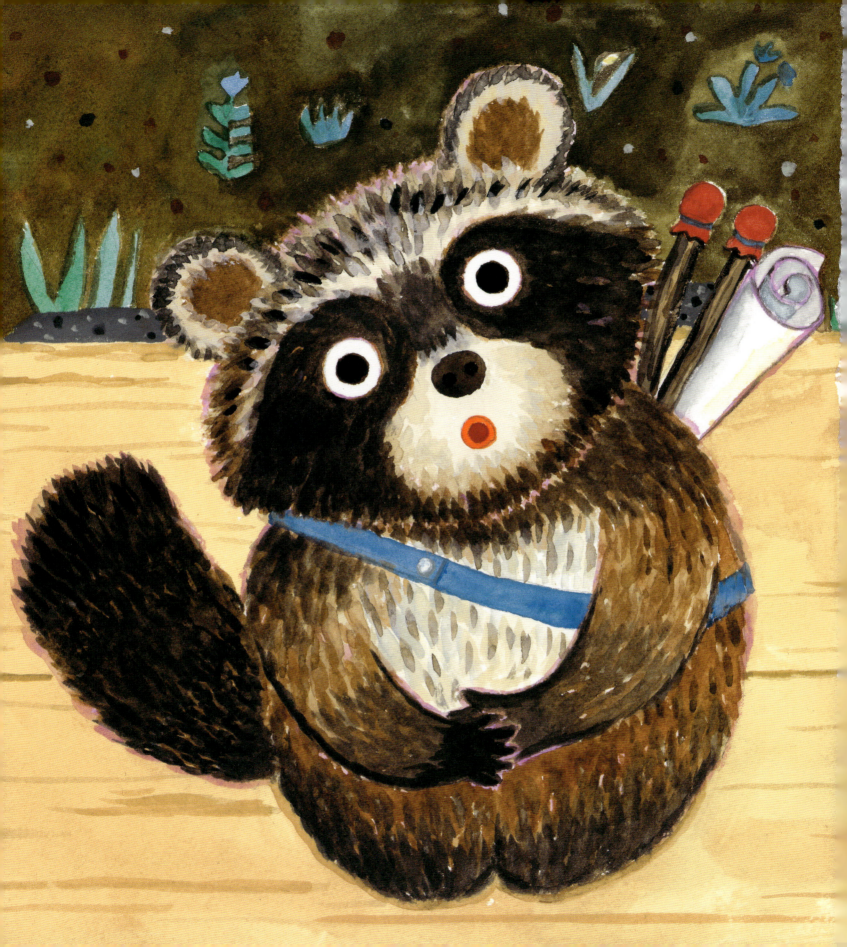

すると狸の子は棒をもってセロの駒の下のところを拍子をとってぽんぽん叩きはじめました。それがなかなかうまいので弾いているうちにゴーシュはこれは面白いぞと思いました。おしまいまでひいてしまうと狸の子はしばらく首をまげて考えました。

それからやっと考えついたというように云いました。

「ゴーシュさんはこの二番目の糸をひくときはきたいに遅れるねえ。なんだかぼくがつまずくようになるよ。」

ゴーシュははっとしました。たしかにその糸はどんなに手早く弾いてもすこしたってからでないと音が出ないような気がゆうべからしていたのでした。

「いや、そうかもしれない。このセロは悪いんだよ。」とゴーシュはかなしそうに云いました。すると狸は気の毒そうにしてまたしばらく考えていましたが「どこが悪いんだろうなあ。ではもう一ぺん弾いてくれますか。」「いいとも弾くよ。」ゴーシュははじめました。狸の子はさっきのようにとんとん叩きながら時々頭をまげてセロに耳をつけるようにしました。そしておしまいまで来たときは今夜もまた東がぼうと明るくなっていました。

「あ、夜が明けたぞ。どうもありがとう。」狸の子は大へんあわてて譜や棒きれをせなかへしょってゴムテープでぱちんととめておじぎを二つ三つすると急いで外へ出て行ってしまいました。

ゴーシュはぼんやりしてしばらくゆうべのこわれたガラスからはいってくる風を吸っていましたが、町へ出て行くまで睡って元気をとり戻そうと急いでねどこへもぐり込みました。

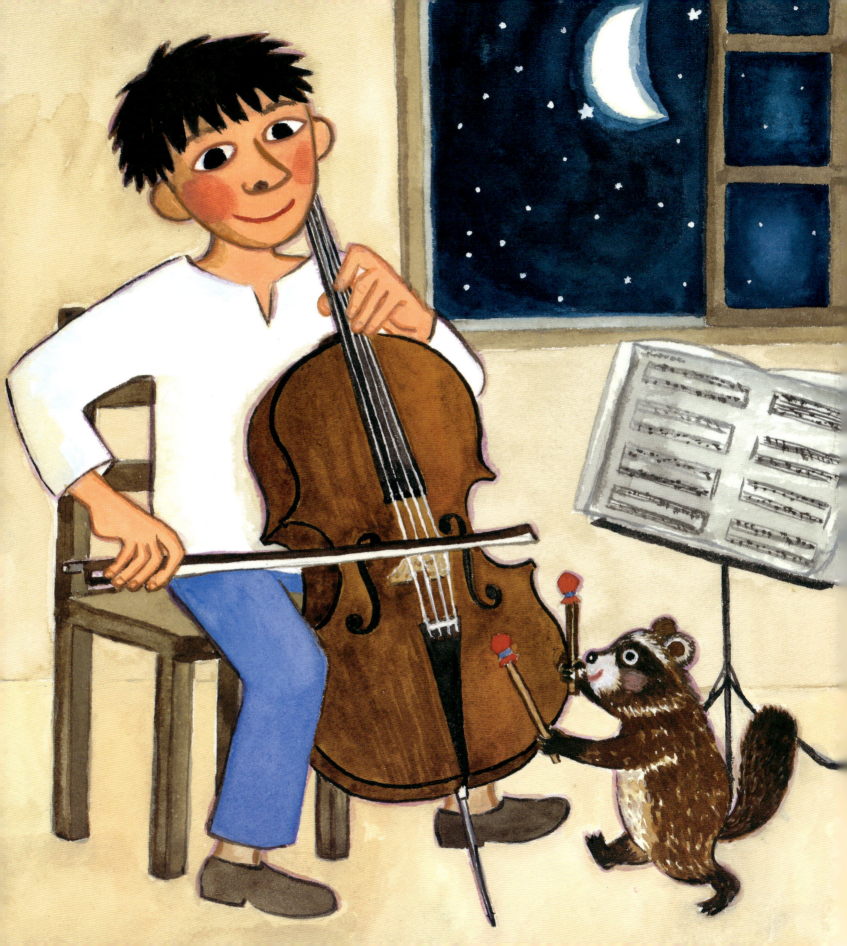

次の晩もゴーシュは夜通しセロを弾いて明方近く思わずつかれて楽器をもったままうとうとしていますとまた誰か扉をこつこつと叩くものがあります。それもまるで聞こえるか聞こえないかの位でしたが毎晩のことなのでゴーシュはすぐ聞きつけて「おはいり。」と云いました。すると戸のすきまからはいって来たのは一ぴきの野ねずみでした。そして大へんちいさなこどもをつれてちょろちょろとゴーシュの前へ歩いてきました。そのまた野ねずみのこどもと来たらまるでけしごむのくらいしかないのでゴーシュはおもわずわらいました。すると野ねずみは何をわらわれたろうというようにきょろきょろしながらゴーシュの前に来て、青い栗の実を一つぶ前においてちゃんとおじぎをして云いました。
「先生、この児があんばいがわるくて死にそうでございますが先生お慈悲になおしてやってくださいまし。」
「おれが医者などやれるもんか。」ゴーシュはすこしむっとして云いました。すると野ねずみのお母さんは下を向いてしばらくだまっていましたがまた思い切ったように云いました。
「先生、それはうそでございます。先生は毎日あんなに上手にみんなの病気をなおしておいでになるではありませんか。」
「何のことだかわからんね。」
「だって先生先生のおかげで、兎さんのおばあさんもなおりましたし狸さんのお父さんもなおりましたしあんな意地悪のみみずくまでなおしていただいたのにこの子ばかりお助けをいただけないとはあんまり情ないことでございます。」
「おいおい、それは何かの間ちがいだよ。おれはみみずくの病気などなおしてやったことはないからな。もっとも狸の子はゆうべ来て楽隊のまねをして行ったがね。ははん。」ゴーシュは呆れてその子ねずみを見おろしてわらいました。
すると野鼠のお母さんは泣きだしてしまいました。
「ああこの児はどうせ病気になるならもっと早くなればよかった。さっきまであれ位ごうごうと鳴らしておいでになったのに、病気になるといっしょにぴたっと音がとまってもうあとはいくらおねがいしても鳴らしてくださらないなんて。何てふしあわせな子どもだろう。」

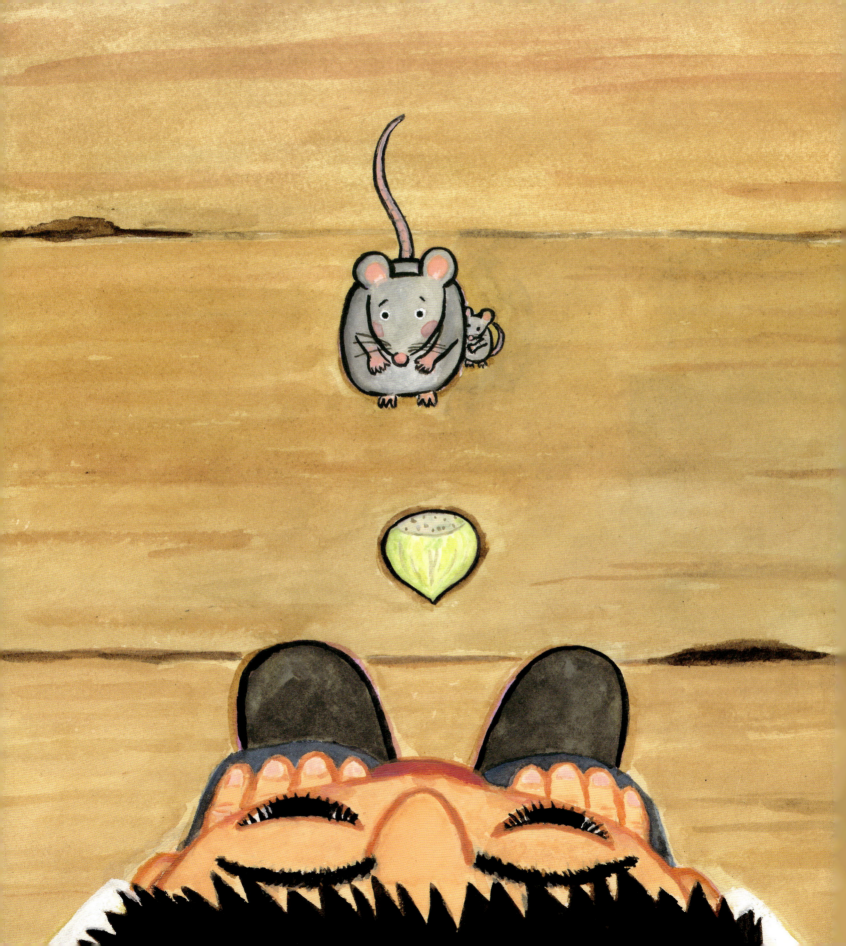

ゴーシュはびっくりして叫びました。
「何だと、ぼくがセロを弾けばみみずくや兎の病気がなおると。どういうわけだ。それは。」
野ねずみは眼を片手でこすりこすり云いました。
「はい、ここらのものは病気になるとみんな先生のおうちの床下にはいって療すのでございます。」
「すると療るのか。」
「はい。からだ中とても血のまわりがよくなって大へんいい気持ちですぐに療る方もあればうちへ帰ってから療る方もあります。」
「ああそうか。おれのセロの音がごうごうひびくと、それがあんまの代わりになっておまえたちの病気がなおるというのか。よし。わかったよ。やってやろう。」ゴーシュはちょっとギウギウと糸を合わせてそれからいきなりのねずみのこどもをつまんでセロの孔から中へ入れてしまいました。
「わたしもいっしょについて行きます。どこの病院でもそうですから。」おっかさんの野ねずみはきちがいのようになってセロに飛びつきました。
「おまえさんもはいるかね。」セロ弾きはおっかさんの野ねずみをセロの孔からくぐしてやろうとしましたが顔が半分しかはいりませんでした。
野ねずみはばたばたしながら中のこどもに叫びました。
「おまえそこはいいかい。落ちるときいつも教えるように足をそろえてうまく落ちたかい。」
「いい。うまく落ちた。」こどものねずみはまるで蚊のような小さな声でセロの底で返事しました。
「大丈夫さ。だから泣き声出すなというんだ。」ゴーシュはおっかさんのねずみを下におろしてそれから弓をとって何とかラプソディとかいうものをごうごうがあがあ弾きました。するとおっかさんのねずみはいかにも心配そうにその音の工合をきいていましたがとうとうこらえ切れなくなったふうで
「もう沢山です。どうか出してやってください。」と云いました。
「なあんだ、これでいいのか。」ゴーシュはセロをまげて孔のところに手をあてて待っていましたら間もなくこどものねずみが出てきました。ゴーシュは、だまってそれをおろしてやりました。見るとすっかり目をつぶってぶるぶるふるえていました。

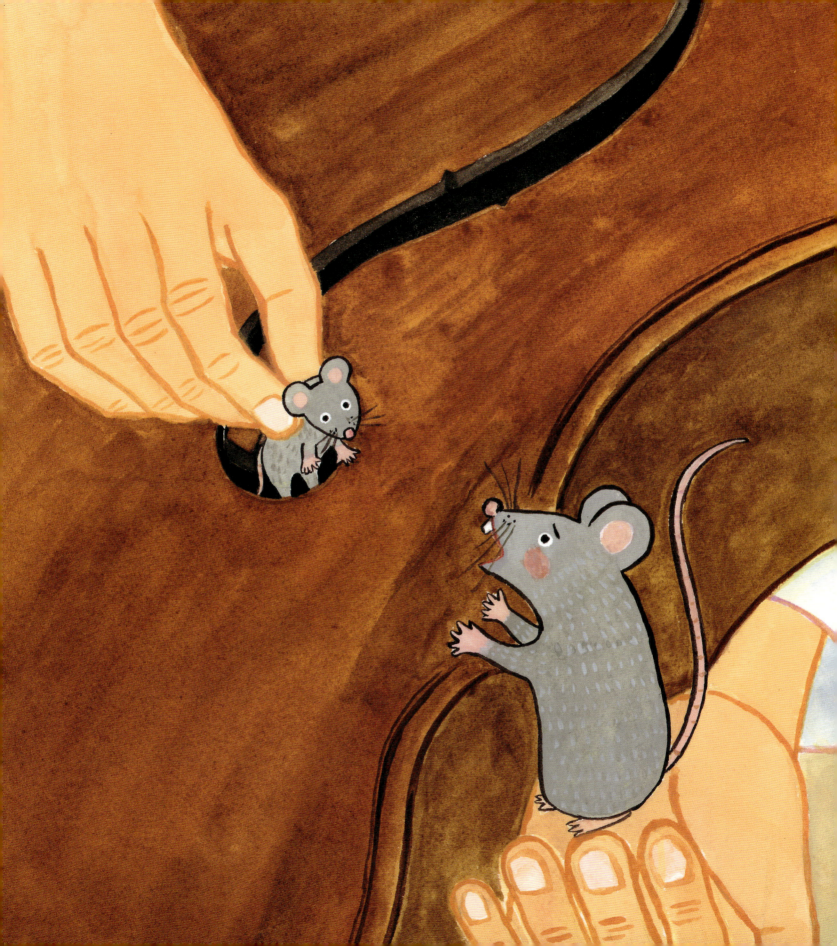

「どうだったの。いいかい。気分は。」

こどものねずみはすこしもへんじもしないでまだしばらく眼をつぶったままぶるぶるぶるふるえていましたが、にわかに起きあがって走りだした。

「ああよくなったんだ。ありがとうございます。ありがとうございます。」おっかさんのねずみもいっしょに走っていましたが、まもなくゴーシュの前に来てしきりにおじぎをしながら

「ありがとうございますありがとうございます。」と十ばかり云いました。

ゴーシュは何がなかあいそうになって「おい、おまえたちはパンはたべるのか。」ときゝました。

すると野鼠はびっくりしたようにきょろきょろあたりを見まわしてから

「いえ、もうおパンというものは小麦の粉をこねたりむしたりしてこしらえたものでふくふくふくらんでいておいしいものなそうでございますが、そうでなくても私どもはおうちの戸棚へなど参ったこともございませんし、ましてこれ位お世話になりながらどうしてそれを運びになんど参れましょう。」と云いました。

「いや、そのことではないんだ。ただたべるのかときいたんだ。ではたべるんだな。ちょっと待てよ。その腹の悪いこどもへやるからな。」

ゴーシュはセロを床に置いて戸棚からパンを一つまみむしって野ねずみの前へ置きました。

野ねずみはもううまるでばかのようになって泣いたり笑ったりおじぎをしたりしてから大じそうにそれをくわえてこどもをさきに立てて外へ出て行きました。

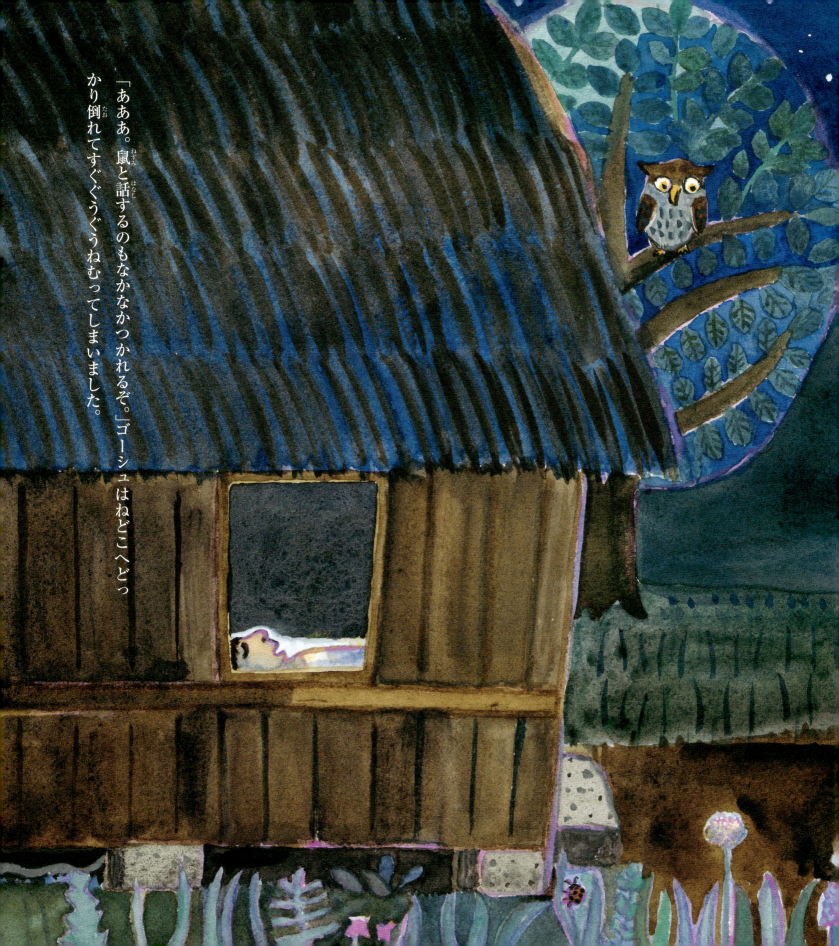

「あああ。鼠と話するのもなかなかつかれるぞ。」ゴーシュはねどこへどっかり倒れてすぐぐうぐうねむってしまいました。

それから六日目の晩でした。金星音楽団の人たちは町の公会堂のホールの裏にある控室へみんなぱっと顔をほてらしてめいめい楽器をもって、ぞろぞろホールの舞台から引きあげて来ました。首尾よく第六交響曲を仕上げたのです。ホールでは拍手の音がまだ嵐のように鳴って居ります。楽長はポケットへ手をつっ込んで拍手なんかどうでもいいというようにそのそろみんなの間を歩きまわっていましたが、じつはどうして嬉しさでいっぱいなのでした。みんなはたばこをくわえてマッチをすったり楽器をケースへ入れたりしました。

ホールではまだぱちぱち手が鳴っています。それどころではなくいよいよそれが高くなって何だかこわいような手がつけられないような音になりました。大きな白いリボンを胸につけた司会者がはいって来ました。「アンコールをやっていますが、何かみじかいものでもきかせてやってくださいませんか。」すると楽長がきっとなって答えました。「いけませんな。こういう大物のあとへ何を出したってこっちの気の済むようには行くもんでないんです。」「では楽長さん出て一寸挨拶して下さい。」「だめだ。おい、ゴーシュ君、何か出て弾いてやってくれ。」「わたしがですか。」ゴーシュは呆気にとられました。「君だ、君だ。」ヴァイオリンの一番の人がいきなり云いました。「さあ出て行きたまえ。」楽長が云いました。みんなもセロをむりにゴーシュに持たせて扉をあけるといきなり舞台へゴーシュを押し出してしまいました。ゴーシュがその孔のあいたセロをもってじつに困ってしまって舞台へ出るとみんなはそら見ろというように一そうひどく手を叩きました。わあと叫んだものもあるようでした。

「どこまでひとをばかにするんだ。よし見ていろ。印度の虎狩をひいてやるから。」ゴーシュはすっかり落ちついて舞台のまん中へ出ました。

郵 便 は が き

| おそれいりますが切手をおはりください。 |

(受取人)
東京都千代田区大手町2-6-2
日本ビル6F
# 三起商行株式会社
出版部　　　　行

| ご記入いただいたお客様の個人情報は、三起商行株式会社　出版部における企画の参考およびお客様への新刊情報やイベントなどのご案内の目的のみに利用いたします。他の目的では使用いたしません。ご案内など不要の場合は、右の枠に×を記入してください。 | | | |
|---|---|---|---|
| お名前(フリガナ) | 男・女 | 年令　　才 | ミキハウスの絵本を他にお持ちですか？<br>YES ・ NO |
| お子様のお名前(フリガナ) | 男・女 | 年令　　才 | 以前このハガキを出したことがありますか<br>YES ・ NO |
| ご住所 (〒　　　　　) | | | |
| TEL　　(　　　)　　　　　FAX　　(　　　) | | | |

**mikiHOUSE**

 ミキハウスの絵本 （今後の出版活動に役立たせていただきます。）

ミキハウスの絵本をお買い上げいただき、誠にありがとうございます。
ご自身が読んでみたい絵本、大切な方に贈りたい絵本などご意見をお聞かせください。

| お求めになった店名 | この本の書名 |
| --- | --- |

この本をどうしてお知りになりましたか。
1. 店頭で見て　　2. ダイレクトメールで　　3. パンフレットで
4. 新聞・雑誌・TVCMで見て（　　　　　　　　　　　　　　　）
5. 人からすすめられて　　6. プレゼントされて
7. その他（　　　　　　　　　　　　　　　　　　　　　　　）

この絵本についてのご意見・ご感想をおきかせ下さい。（装幀、内容、価格など）

最近おもしろいと思った本があれば教えて下さい。
（書名）　　　　　　　　　　（出版社）

お子様は（またはあなたは）絵本を何冊位お持ちですか。　　　　冊位

ご協力ありがとうございました。

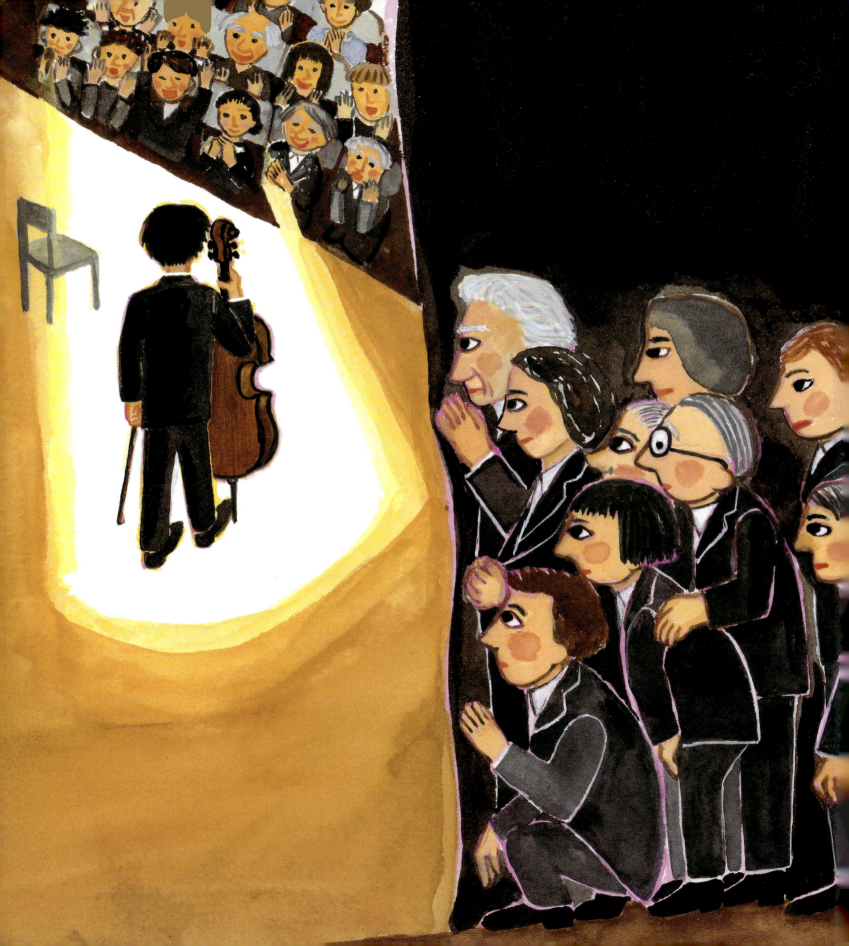

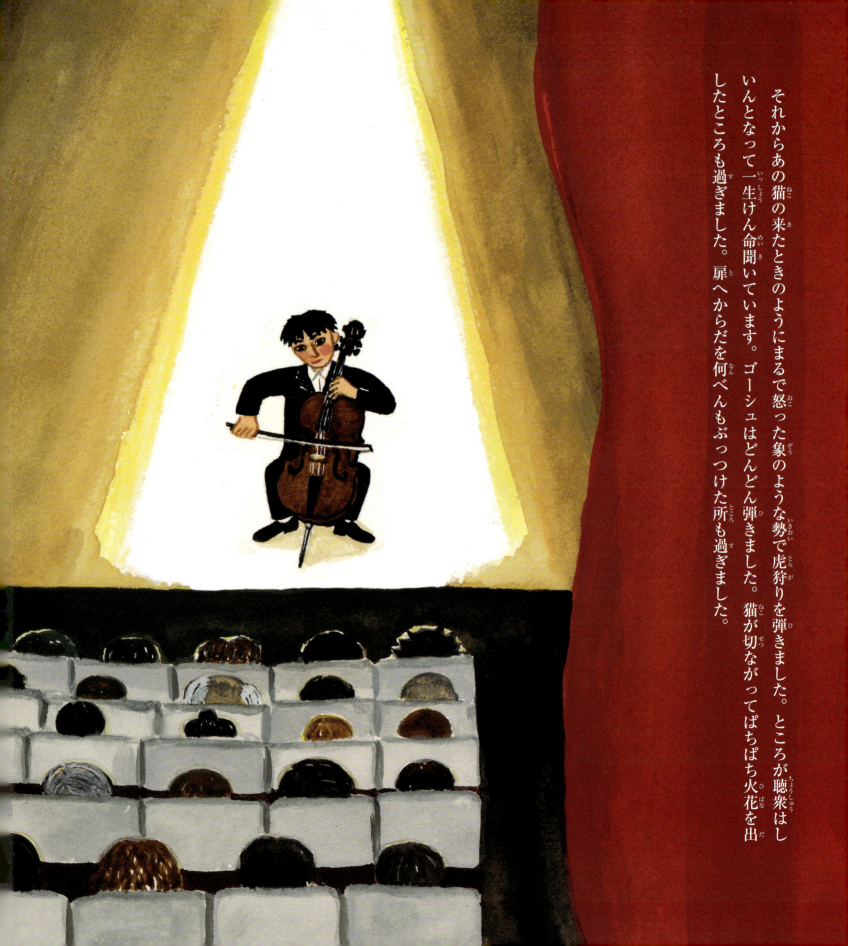

それからあの猫の来たときのようにまるで怒った象のような勢で虎狩りを弾きました。ところが聴衆はしいんとなって一生けん命聞いています。ゴーシュはどんどん弾きました。猫が切ながってぱちぱち火花を出したところも過ぎました。扉へからだを何べんもぶっつけた所も過ぎました。

曲が終わるとゴーシュはもうみんなの方などは見もせずちょうどその猫のようにすばやくセロをもって楽屋へ遁げ込みました。すると楽屋では楽長はじめ仲間がみんな火事にでもあったあとのようにひっそりとすわり込んでいます。ゴーシュはやぶれかぶれだと思ってみんなの間をさっさとあるいて行って向こうの長椅子へどっかりとからだをおろして足を組んですわりました。

するとみんなが一ぺんに顔をこっちへ向けてゴーシュを見ましたがやはりまじめでべつにわらっているようでもありませんでした。

「こんやは変な晩だなあ。」

ゴーシュは思いました。

「ゴーシュ君、よかったぞお。あんな曲だけれどもここではみんなかなり本気になって聞いてたぞ。一週間か十日の間にずいぶん仕上げたなあ。十日前とくらべたらまるで赤ん坊と兵隊だ。やろうと思えばいつでもやれたんじゃないか、君。」仲間もみんな立って「よかったぜ」とゴーシュに云いました。

「いや、からだが丈夫だからこんなこともできるよ。普通の人なら死んでしまうからな。」楽長が向こうで云っていました。

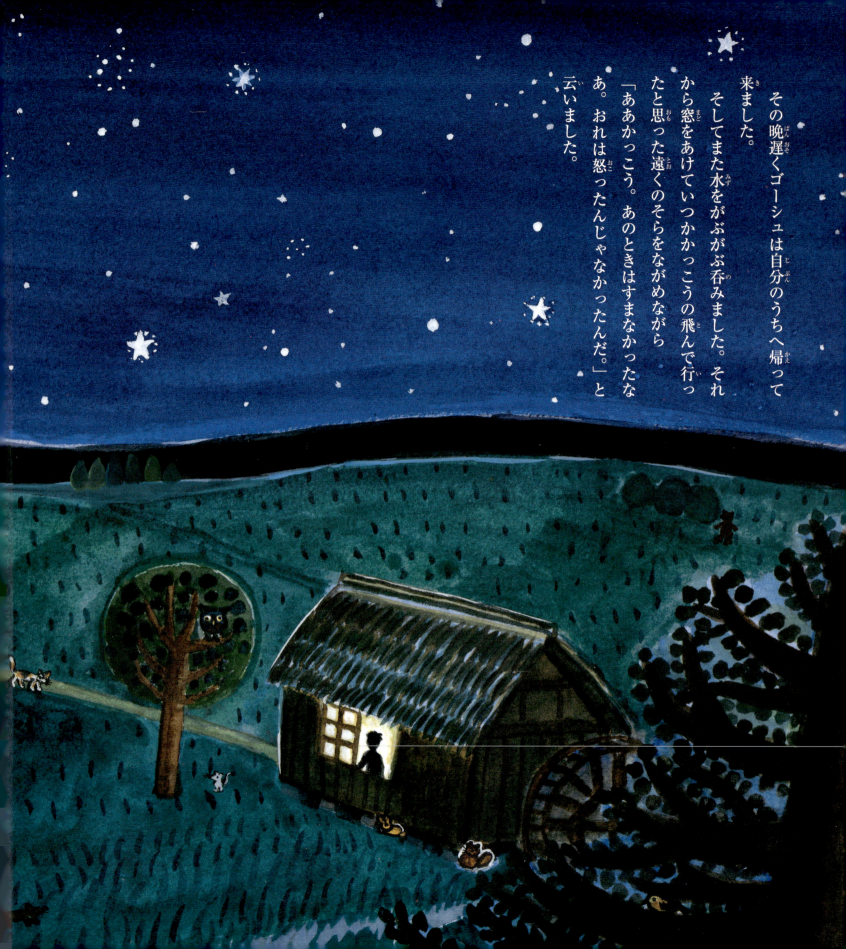

その晩遅くゴーシュは自分のうちへ帰って来ました。
そしてまた水をがぶがぶ呑みました。それから窓をあけていつかかっこうの飛んで行ったと思った遠くのそらをながめながら
「ああかっこう。あのときはすまなかったなあ。おれは怒ったんじゃなかったんだ。」と云いました。